文房才藝教室

U0122726

森林家族園遊繪

任何工具都能做畫，一起隨心所欲畫世界～～

彩色筆＋彩色原子筆，神奇雙筆彩繪可愛動物家族

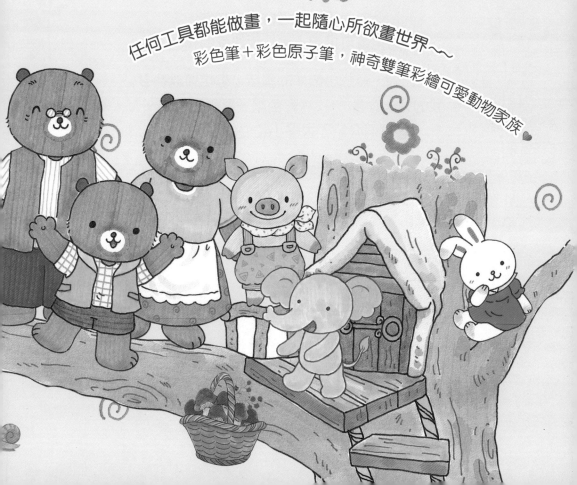

大家好！

非常謝謝你購買了這本書。
這次我用了兩種素材 —— 彩色原子筆與彩色筆，
這兩種筆用起來相當便利，也很好攜帶；
彩色原子筆適合畫小物件，
彩色筆可以用來塗抹大塊面的顏色。

另外，有些小物件的畫法，你也可以參考
我的另一套書 ——《彩色原子筆創意畫1～6》，
裡面介紹了很多小物件的畫法喔！

現在，快拿起筆，跟我一起來畫吧！

糖果嗡嗡

開心玩畫畫〜

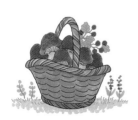

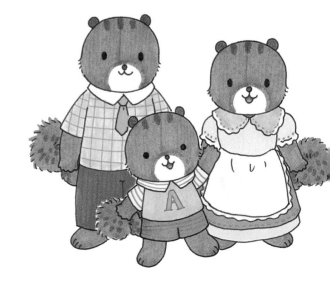

Part 7

Part 8

PART 1

當原子筆
遇上彩色筆……

超神奇雙筆搭配畫法

「原子筆＋彩色筆＝？」不同工具的混搭畫法正流行！
技巧簡單，好玩又多變化。

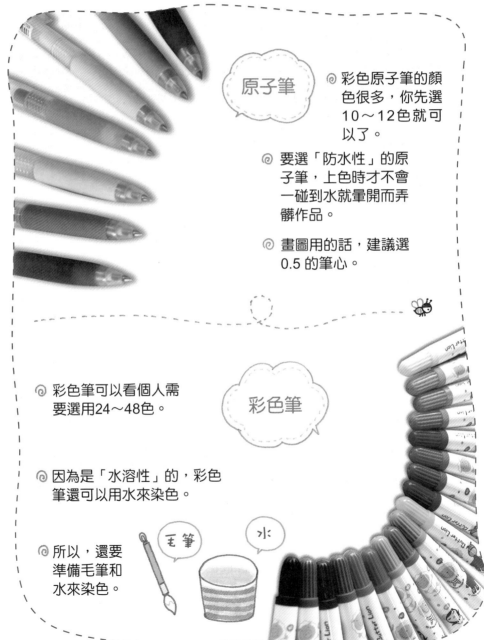

原子筆

◎ 彩色原子筆的顏色很多，你先選10～12色就可以了。

◎ 要選「防水性」的原子筆，上色時才不會一碰到水就暈開而弄髒作品。

◎ 畫圖用的話，建議選0.5 的筆心。

彩色筆

◎ 彩色筆可以看個人需要選用24～48色。

◎ 因為是「水溶性」的，彩色筆還可以用水來染色。

毛筆　**水**

◎ 所以，還要準備毛筆和水來染色。

超繽紛色彩配配看

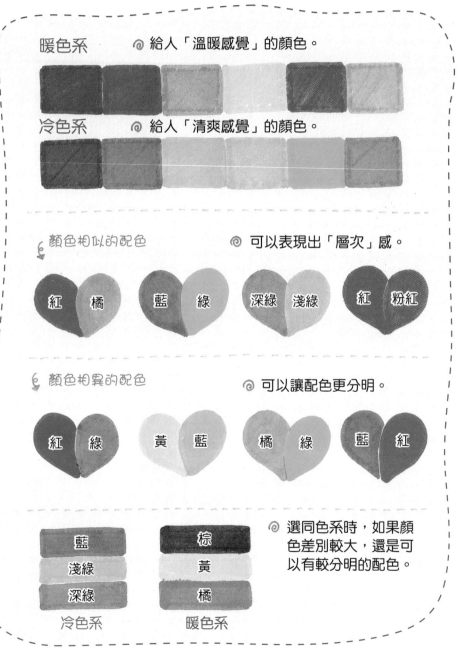

暖色系　◎ 給人「溫暖感覺」的顏色。

冷色系　◎ 給人「清爽感覺」的顏色。

顏色相似的配色　◎ 可以表現出「層次」感。

紅　橘　　藍　綠　　深綠　淺綠　　紅　粉紅

顏色相異的配色　◎ 可以讓配色更分明。

紅　綠　　黃　藍　　橘　綠　　藍　紅

藍　　　　棕　　　◎ 選同色系時，如果顏
淺綠　　　黃　　　　色差別較大，還是可
深綠　　　橘　　　　以有較分明的配色。

冷色系　　暖色系

用什麼紙來畫呢？

光滑的紙

西卡紙、銅版紙都適合平塗、乾刷。光滑的紙吸水力較差，不適合染色時使用。

平塗效果（西卡紙）

水彩紙

任一種水彩紙都適合平塗、染色。水彩紙吸水力較好，染色時非常好用。

染色效果（水彩紙）

☆ 用圖畫紙染色時，就要選厚一點的才不會起毛球或破掉。

☆ 你也可以將畫好的圖剪下，再拼貼在另一張紙上。

貼上

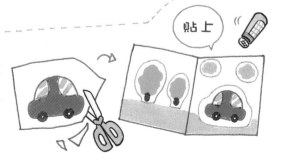

保養筆＆畫草稿

保養筆

⭕

❌

＊不用的時候，要隨手
　蓋緊筆蓋，墨水才不
　會乾掉。

＊不要用力戳壓筆尖，
　以避免筆頭損壞，墨
　水無法順利流出。

畫草稿

橡皮擦　　　　　原子筆

＊可以先用鉛筆輕輕打
　草稿。

＊接著用原子筆描繪。
　等筆跡乾了，再用橡
　皮擦擦掉鉛筆線。

> 所有上色都是最後
> 才做喔！

彩色筆再利用

 無法出水的彩色筆先別丟，還有新用途呢！

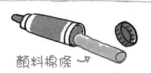

顏料棉條

1 打開彩色筆後面的蓋子，拿出裡面的顏料棉條。

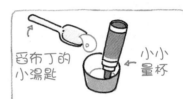

舀布丁的小湯匙

小小量杯

2 小杯中放入一小匙水，將彩色筆筆頭泡在水中。

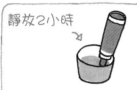

靜放2小時

3 過2小時左右，筆頭顏料會溶入水中。

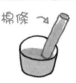

棉條

4 把取出的顏料棉條放入小杯中，吸取顏料水。

平放

5 再將吸飽顏料的棉條放回彩色筆內，平放著等3小時。

 經過這樣處理的彩色筆，顏色會比原來的淡，這樣你就多了一種新色囉！

線條畫畫看、比一比

彩色筆 畫出的線條比較粗，適合用在畫大面積時。

原子筆 畫出的線條比較細，適合用在畫小花紋和描線。

原子筆＋彩色筆的線條組合變化

13

彩色筆這樣塗色才漂亮

1 筆頭朝同一個方向斜斜的塗色。

2 往下再塗一層。

3 按照需要，一層、一層往下塗色。

◎ 塗色時，方向一致的話，色塊比較整齊、漂亮。

◎ 如果方向不一致，除了色塊不好看，紙張也容易磨損。

整齊

亂

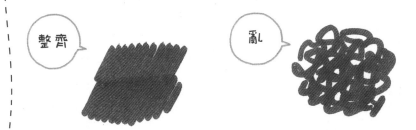

塗色時，先塗淺色、再塗深色，可以避免顏色髒掉。

彩色筆＋水的暈染效果

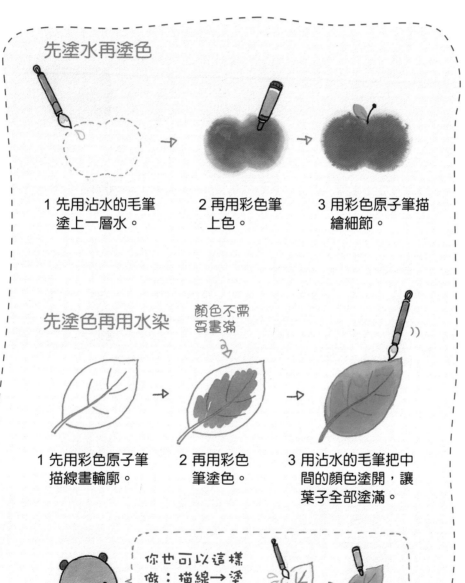

先塗水再塗色

1 先用沾水的毛筆
　塗上一層水。

2 再用彩色筆
　上色。

3 用彩色原子筆描
　繪細節。

先塗色再用水染

顏色不需
要畫滿

1 先用彩色原子筆
　描線畫輪廓。

2 再用彩色
　筆塗色。

3 用沾水的毛筆把中
　間的顏色塗開，讓
　葉子全部塗滿。

你也可以這樣
做：描線→塗
水→塗色。

可愛小動物多樣畫

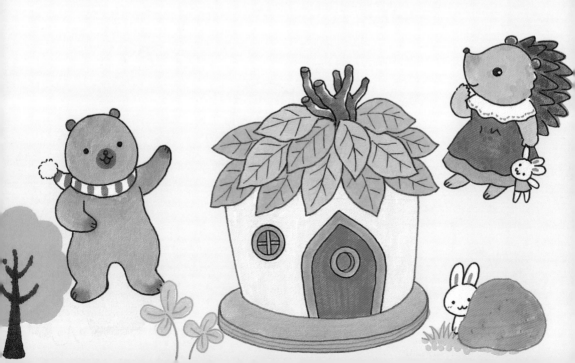

一種動物，多樣變化

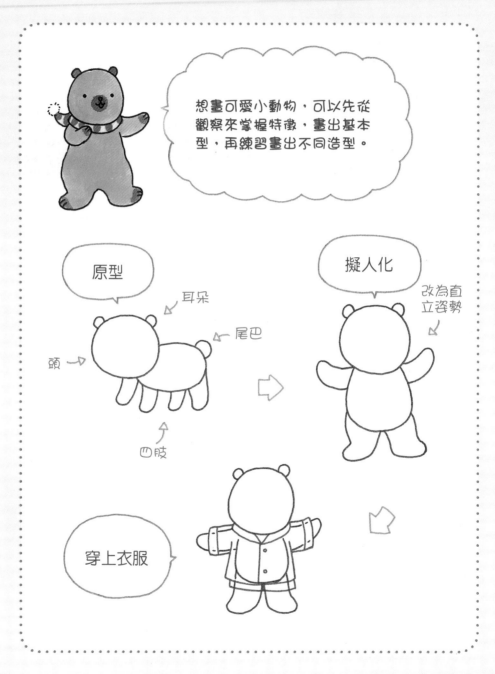

想畫可愛小動物，可以先從觀察來掌握特徵，畫出基本型，再練習畫出不同造型。

原型

耳朵

尾巴

頭

四肢

擬人化

改為直立姿勢

穿上衣服

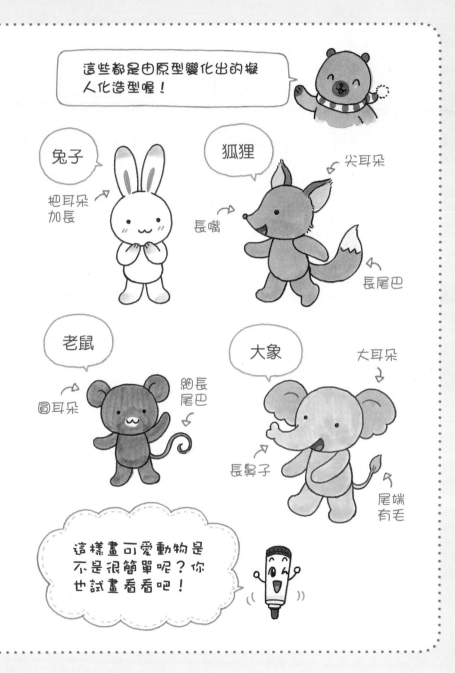

這些都是由原型變化出的擬人化造型喔！

兔子
把耳朵加長→

狐狸
尖耳朵
長嘴→
長尾巴

老鼠
圓耳朵
細長尾巴

大象
大耳朵
長鼻子
尾端有毛

這樣畫可愛動物是不是很簡單呢？你也試畫看看吧！

不同年齡的頭身比例

身高和頭身的比例，也會因為年齡不同而有區別。

大人（女）

臉形比較圖

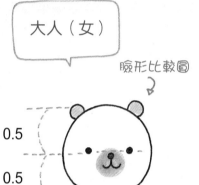

0.5

0.5

＊五官集中在臉的中間。

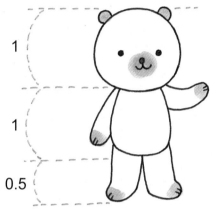

1

1

0.5

＊約2.5頭身。

小孩

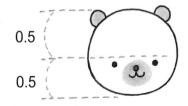

0.5

0.5

＊五官集中在臉的下方。

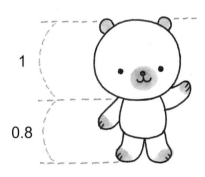

1

0.8

＊頭：身體可畫1：1，
　或者身體再畫短一點。

大人（男）

臉形比較方

0.5
0.5

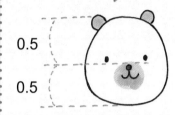

＊五官集中在臉的中間。

1
1
1

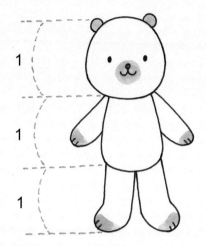

＊約3頭身。

大人和小孩側臉比一比

大人

長

眼睛位
置較高 →

嘴和鼻
子較長 →

小孩

短

眼睛位
置較低 →

嘴和鼻
子較短 →

動作變化這樣畫

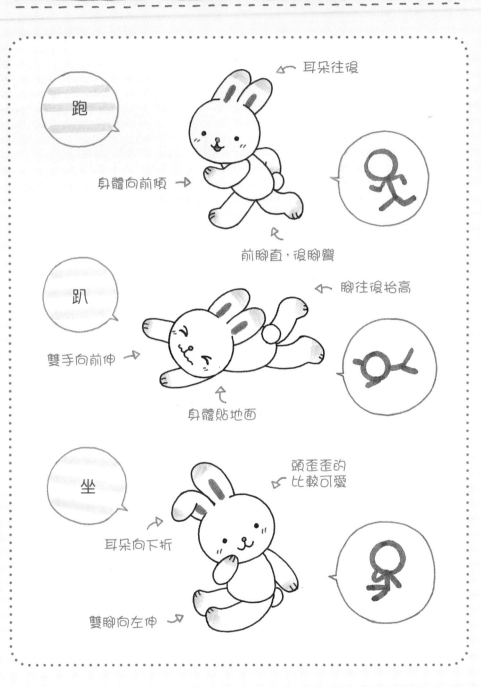

跑

耳朵往後

身體向前傾 →

前腳直，後腳彎

趴

腳往後抬高

雙手向前伸 →

身體貼地面

坐

頭歪歪的
比較可愛

耳朵向下折

雙腳向左伸

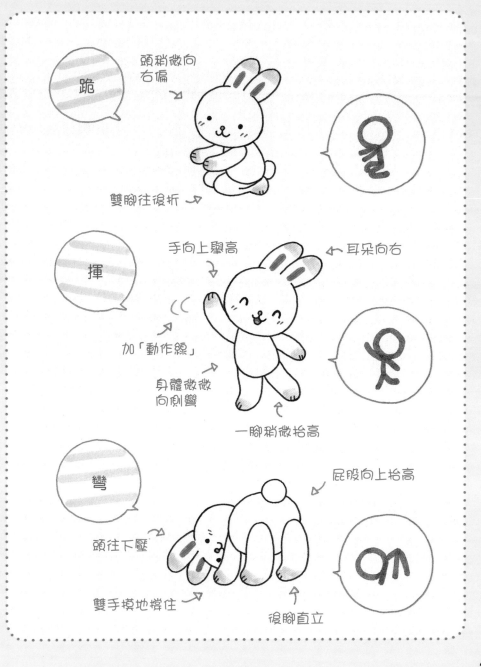

用服裝改變造型

喝茶

加冒著熱氣
的線條 →

壓著的裙子要
畫出摺痕

再見

畫一頂
草帽

裙子隨動
作波動

運動

尾巴翹起

露出小褲褲

雙腳直立

彎

彎

彎

讓服裝多變的花紋

花朵圖案

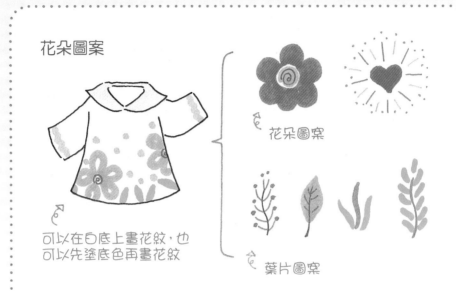

可以在白底上畫花紋，也可以先塗底色再畫花紋

花朵圖案

葉片圖案

變化圖案

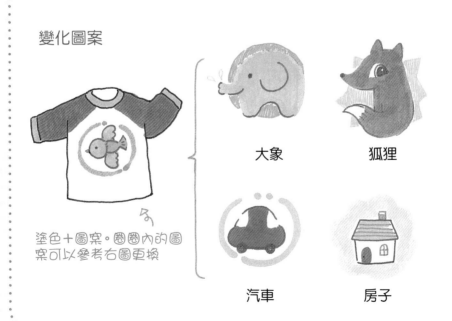

塗色＋圖案。圈圈內的圖案可以參考右圖更換

大象

狐狸

汽車

房子

格子紋

用彩色筆先塗一
層底色。

用彩色筆畫格子。

用彩色原子筆
畫格子。

其他花紋

小圓點

短線條

花朵＋葉片

各種圖案

音符

櫻桃

小樹

蝴蝶結

愛心

動物家族大集合

老鼠家族

小老鼠畫法

用彩色原子筆描畫頭
部線條。

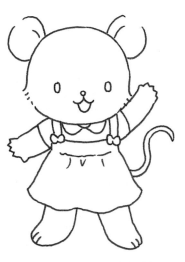

繼續往下畫出全身細節。

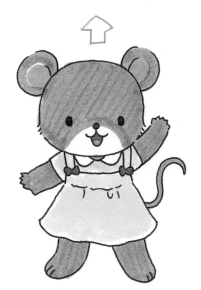

用彩色筆塗底色。

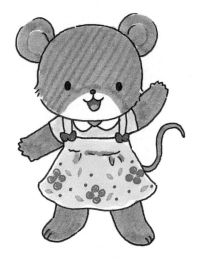

裙子上加花紋。

小老鼠和爸爸、媽媽畫法

＊先畫前面的小老鼠，再畫後面的鼠爸爸、鼠媽媽。

＊先用彩色原子筆描畫線條，再用彩色筆塗色。

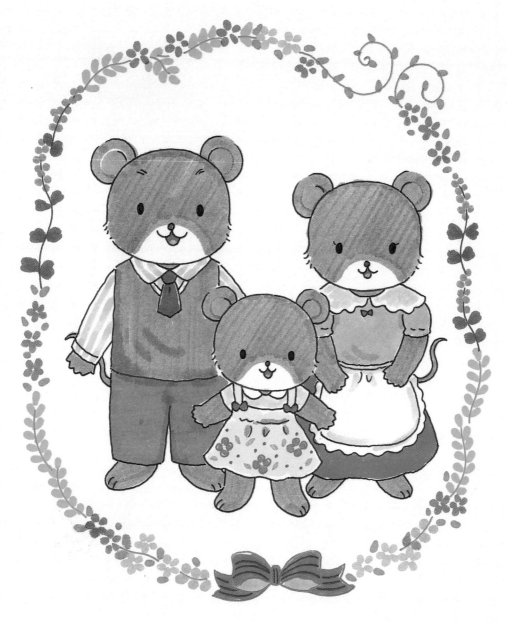

狐狸家族

小狐狸畫法

用彩色原子筆描
畫頭部線條。

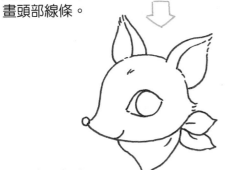

往下畫出領巾。

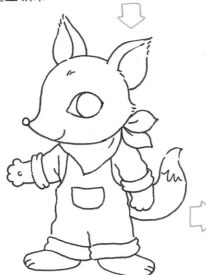

再繼續往下畫出全身細節。

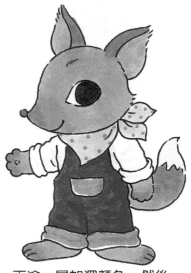

再塗一層加深顏色,然後
畫衣服上的花紋。

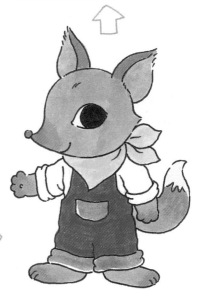

用彩色筆塗底色。

小狐狸和爸爸、媽媽畫法

＊先用彩色原子筆描畫線條，再用彩色筆塗色。

＊狐狸細長的眼睛可以畫大一點比較可愛。

＊坐姿可以參考第22和23頁。

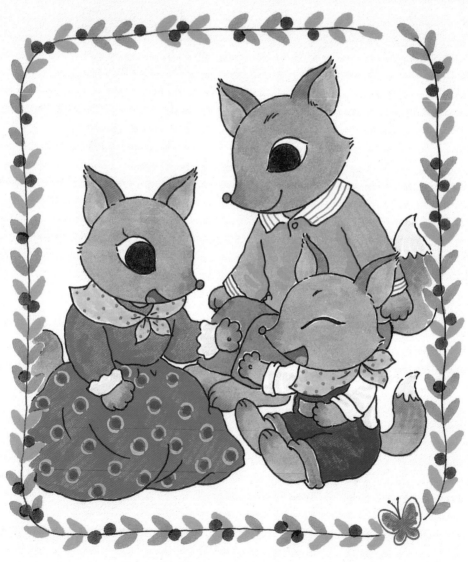

小熊家族

小熊畫法

用彩色原子筆描畫
頭部線條。

繼續往下畫出全身細節。

畫衣服上的格子紋。

用彩色筆塗底色。嘴巴留
一小圈白不塗色。

小熊和爺爺、奶奶畫法

＊先用彩色原子筆描畫線條，再用彩色筆塗色。

＊爺爺和奶奶的臉上要畫一些皺紋。

＊瞇瞇眼加上老花眼鏡，會讓爺爺看起來很慈祥。

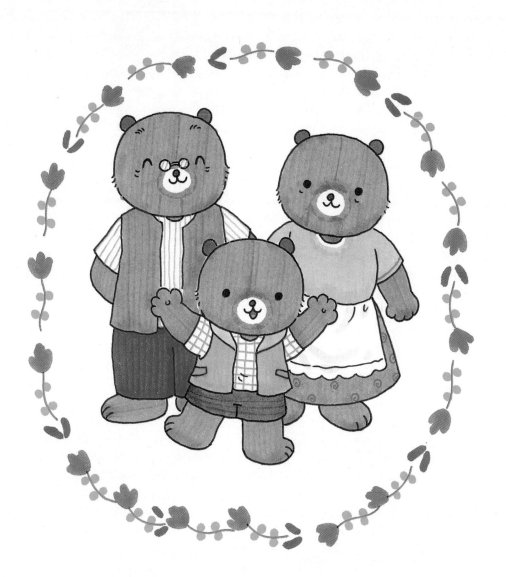

刺蝟家族

小刺蝟畫法

用彩色原子筆描畫頭部線條。

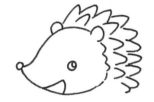

頭部後面畫兩層尖刺。

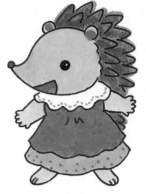

再塗一層加深顏色和立體感，裙襬加上圓點花紋。

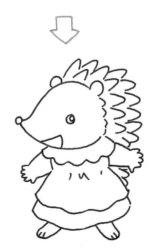

繼續往下畫出全身細節。

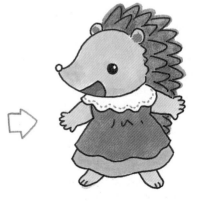

用彩色筆塗底色並畫衣服花紋。

小刺蝟和爸爸、媽媽畫法

＊先用彩色原子筆描畫線條，再用
　彩色筆塗色。

＊刺蝟背上的尖刺也可以用簡單線
　條十塗色來表現。

＊小刺蝟手上多畫一個小玩偶，會
　更有溫馨感。

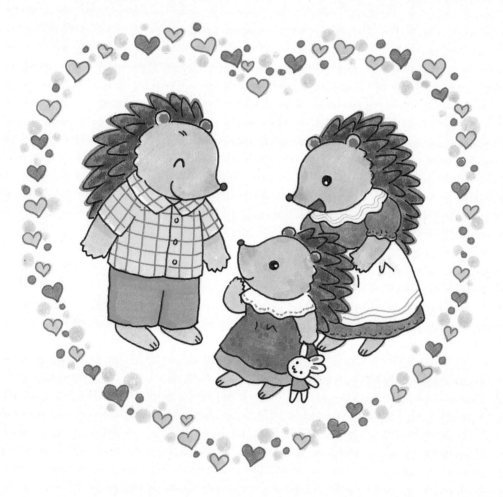

松鼠家族

小松鼠畫法

用彩色原子筆描畫
頭部線條。

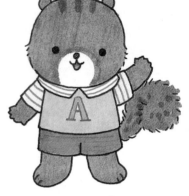

畫頭、尾巴和衣服
上的花紋。

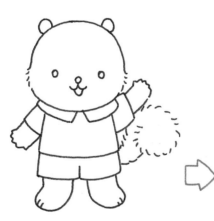

繼續往下畫出全身細節。

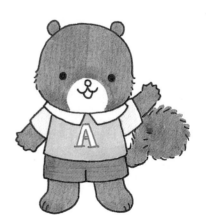

用彩色筆塗底色，衣服
加上英文字母裝飾。

尾巴最後
畫喔！

小松鼠和爸爸、媽媽畫法

＊先用彩色原子筆描畫線條，再用
　彩色筆塗色。

＊用放射狀的短線條畫松鼠尾巴，
　就會呈現蓬鬆感。

＊畫花邊時，先畫支架的線條，再
　用圓點畫出花苞。

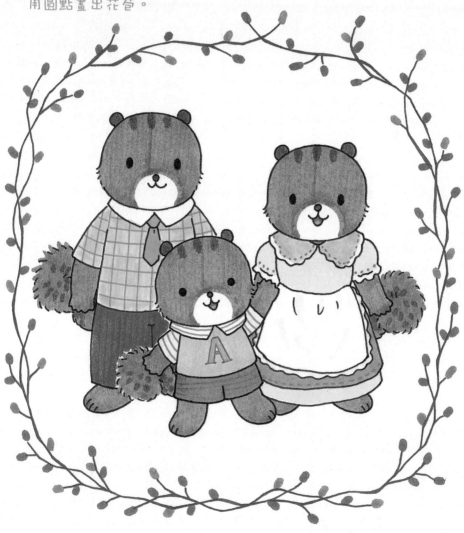

小豬家族

小豬畫法

大耳朵

橢圓形大鼻子

用彩色原子筆描畫頭部線條。

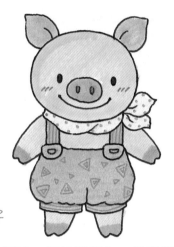

再塗一層加深顏色,並畫出豬蹄、領巾和衣服花紋。

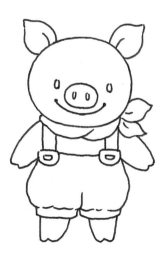

繼續往下畫出全身細節。

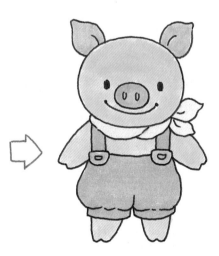

用彩色筆塗底色。

小豬和爸爸、媽媽畫法

* 先用彩色原子筆描畫線條，再用彩色筆塗色。

* 小豬的尾巴是捲的喔！

* 先塗淺色的皮膚，再塗深色的部分。

* 幫小豬加畫一頂小帽子會更可愛。

捲捲的尾巴

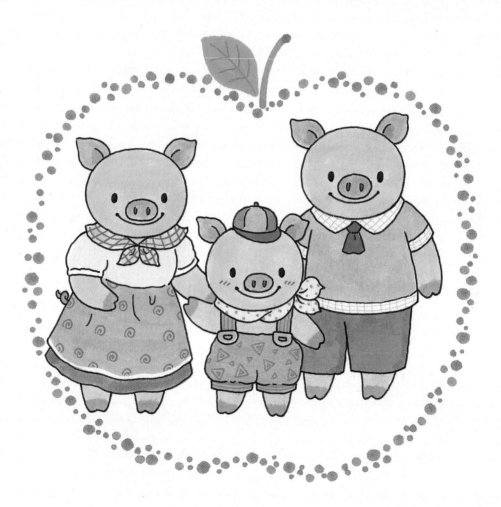

兔子家族

小兔子畫法

用彩色原子筆描
畫頭部線條。

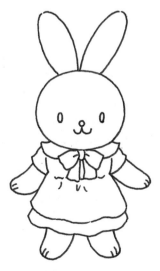

繼續往下畫出
全身細節。

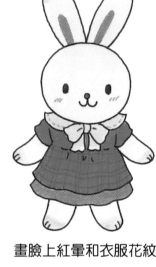

畫臉上紅暈和衣服花紋。

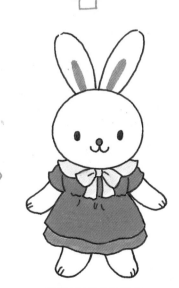

用彩色筆塗底色。

小兔子和爸爸、媽媽、寶寶畫法

＊先用彩色原子筆描畫線條，再用彩色筆塗色。

＊兔子的長耳朵可以豎起，也可以往下折。

＊小兔子耳朵畫花圈裝飾，爬行的寶寶多加一個奶嘴。

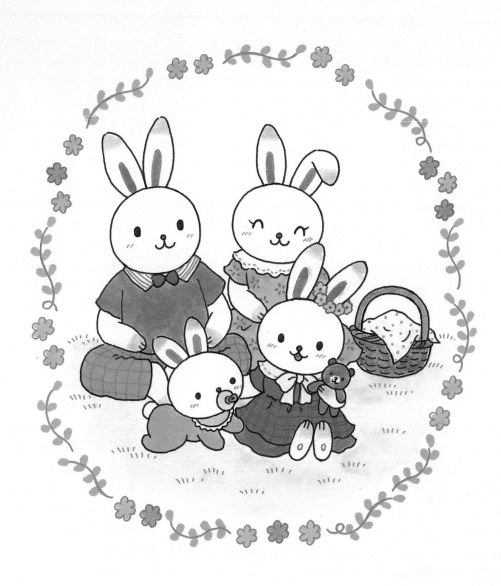

浣熊家族

小浣熊畫法

用彩色原子筆描畫頭部線條，眼眶先用彩色筆塗色。

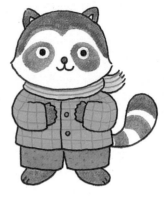

畫衣服的格子紋。

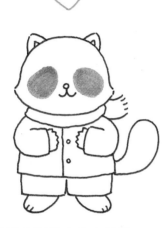

繼續往下畫出全身細節。

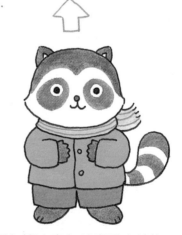

用彩色筆塗底色並畫圍巾線條。

眼睛這樣畫⋯⋯

眼眶先塗色

畫上黑眼珠

用白色原子筆在眼珠外畫一圈白框

小浣熊和爸爸、媽媽、雪人畫法

＊先用彩色原子筆描畫線條，再用彩色筆塗色。

＊圍巾和衣服的圖案變化很多，都可以試畫看看。

＊浣熊耳朵是三角形，畫兩層三角形可以表現出「厚度」。

＊雪人的白色身體塗一些藍色，才會有立體感。

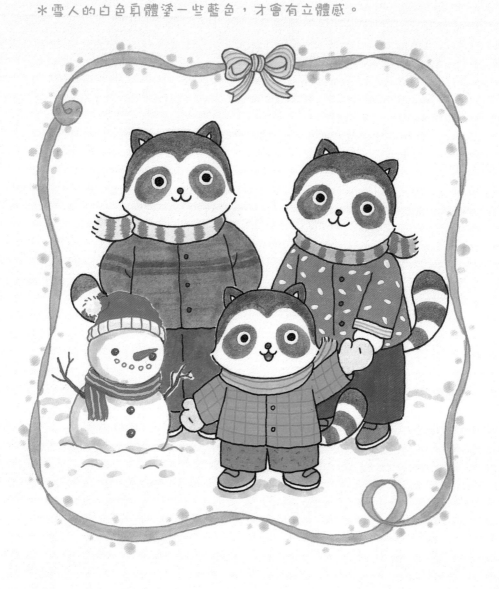

PART 4

森林的繽紛景物

三步驟畫好花、草、菇、樹、石

學會畫可愛小動物後，如果再搭配森林景物，畫面就會更漂亮喔！趕快來看看，除了花草，還有哪些呢？

 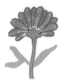

用彩色原子筆畫第一層花瓣和花托、花莖。

後面畫出第二層花瓣。

用彩色筆畫出葉子並塗色。

 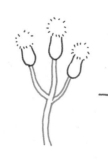

用彩色原子筆畫出花莖。

上方畫花朵。

用彩色筆畫出葉子並塗色。

用彩色原子筆　　　用彩色筆點出　　　可以多畫幾枝並
畫出花莖。　　　　花朵。　　　　　塗色。

用彩色原子筆　　　往外加畫兩層　　　再往外加花瓣並
畫內層花瓣。　　　花瓣。　　　　　用彩色筆塗色。

用彩色原子筆畫　　往外畫一圈虛線，
一個螺旋形。　　　再用彩色筆在外圍
　　　　　　　　　畫一圈花瓣。　　　花心用彩色筆塗色。

用彩色原子筆畫　　畫倒吊狀的花朵。　用彩色筆塗色。
出花托和花莖。

 → 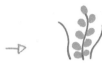 →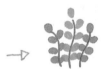

用彩色原子筆畫
幾條曲線。

用彩色筆點畫
出小葉片。

小葉片可用深綠、
淺綠畫出層次感。

 → →

用彩色筆畫出草
的外形。

塗色。

用較深的顏色
畫上短線條。

 → →

用彩色原子筆
畫幾條曲線。

畫出葉片外形。

畫葉脈,再用
彩色筆塗色。

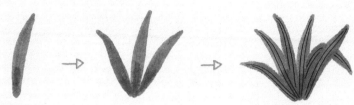

用彩色筆畫出
細長形葉片。　　往兩邊加上葉片。　　再加畫一些葉片，
　　　　　　　　　　　　　　　　　　並用彩色原子筆畫
　　　　　　　　　　　　　　　　　　出葉脈。

用彩色原子筆　　　用彩色筆畫葉　　　多畫一些葉片，
畫幾條曲線。　　　片並塗色。　　　　再用彩色原子筆
　　　　　　　　　　　　　　　　　　畫出葉脈。

用彩色筆畫幾　　　中間用深色加畫　　　用兩種顏色點
條曲線。　　　　　兩條粗的曲線。　　　畫出小花朵。

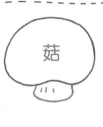

用彩色筆畫蕈傘
外形並塗色。

用彩色原子筆
往下畫蕈柄和
小草。

用彩色筆畫花
紋並塗色。

用彩色筆畫
蕈傘外形。

往下畫蕈柄
並塗色。

用彩色原子筆畫
蕈褶和花紋。

用彩色筆畫蕈
傘外形。

用彩色原子
筆畫蕈柄。

用彩色筆畫土壤
並塗色。

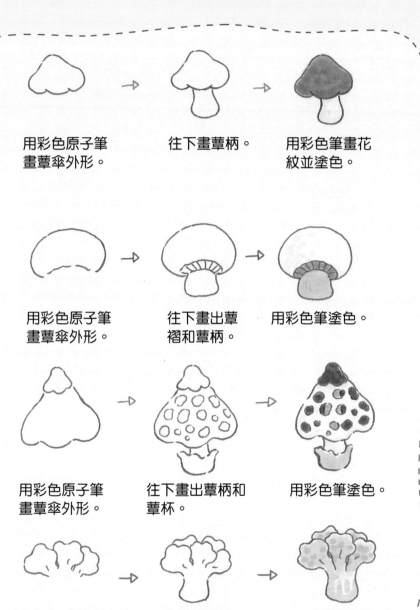

用彩色原子筆
畫蕈傘外形。　　　　往下畫蕈柄。　　　　用彩色筆畫花
　　　　　　　　　　　　　　　　　　　紋並塗色。

用彩色原子筆　　　　往下畫出蕈　　　　用彩色筆塗色。
畫蕈傘外形。　　　　褶和蕈柄。

用彩色原子筆　　　　往下畫出蕈柄和　　　用彩色筆塗色。
畫蕈傘外形。　　　　蕈杯。

用彩色原子筆　　　　往下畫出蕈柄。　　　用彩色筆塗色。
畫蕈傘外形。

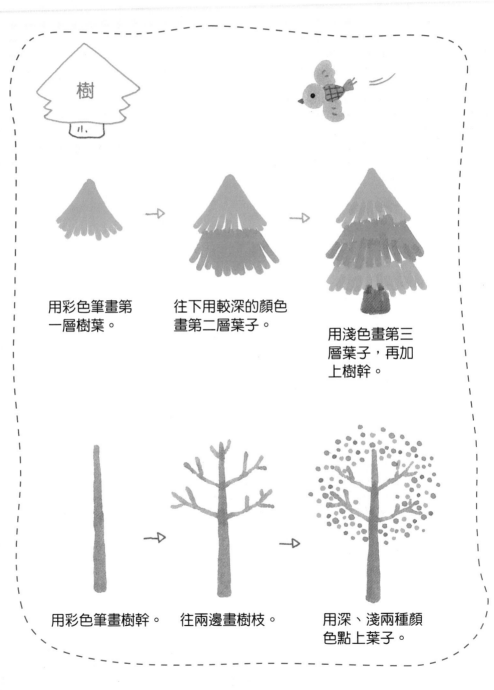

樹

用彩色筆畫第
一層樹葉。

往下用較深的顏色
畫第二層葉子。

用淺色畫第三
層葉子，再加
上樹幹。

用彩色筆畫樹幹。

往兩邊畫樹枝。

用深、淺兩種顏
色點上葉子。

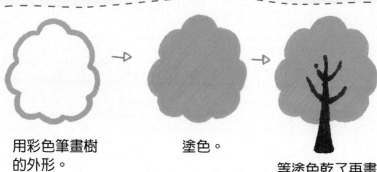

用彩色筆畫樹
的外形。

塗色。

等塗色乾了再畫
上樹幹。

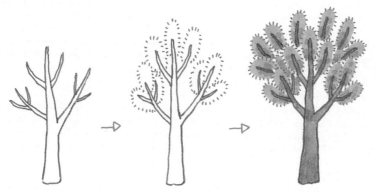

用彩色原子筆畫樹
幹和樹枝的外形。

沿著樹枝外圍
畫短線條。

用彩色筆塗色。

各種葉片外形

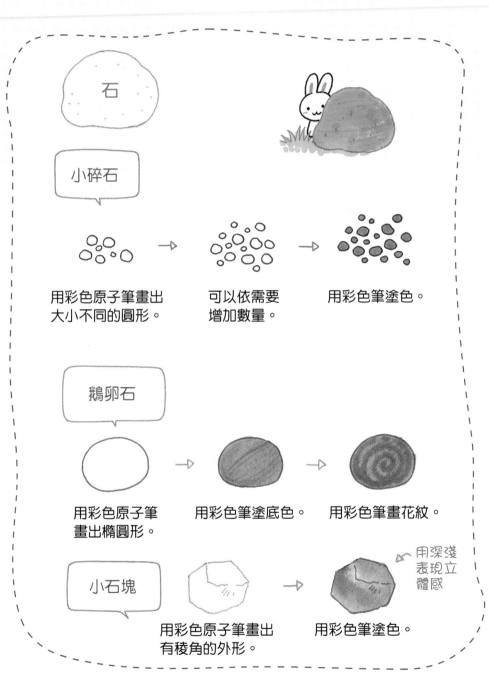

石

小碎石

用彩色原子筆畫出
大小不同的圓形。

可以依需要
增加數量。

用彩色筆塗色。

鵝卵石

用彩色原子筆
畫出橢圓形。

用彩色筆塗底色。

用彩色筆畫花紋。

小石塊

用彩色原子筆畫出
有稜角的外形。

用彩色筆塗色。

用深淺
表現立
體感

大岩石

 →

用彩色原子筆畫出有稜角的外形。

用彩色筆塗色並畫上花紋。

各種顏色和花紋的石頭

森林景物構圖示範

學會畫各種小圖後，再來練習構圖，把不同物件組合起來吧！

59

61

森林小屋和家具

蕈菇小屋

森林裡的小動物都住哪兒呀？

你也來畫畫看吧！

用蕈菇外形改造成小房子是不是很可愛？你也可以用不同形狀的蕈菇來畫畫看！

用彩色原子筆畫出蕈傘形的屋頂。

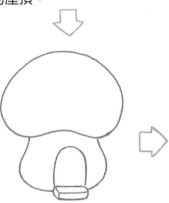

往下畫蕈柄形的屋子並加上門和臺階。

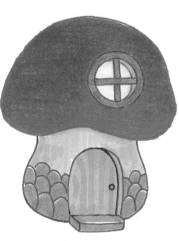

畫門把、窗子和牆壁的瓦片，再用彩色筆塗色。

橡實小屋

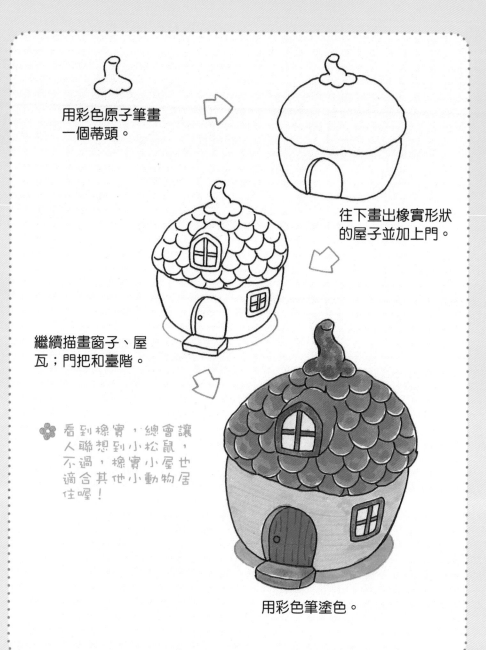

用彩色原子筆畫一個蒂頭。

往下畫出橡實形狀的屋子並加上門。

繼續描畫窗子、屋瓦；門把和臺階。

看到橡實，總會讓人聯想到小松鼠，不過，橡實小屋也適合其他小動物居住喔！

用彩色筆塗色。

樹屋

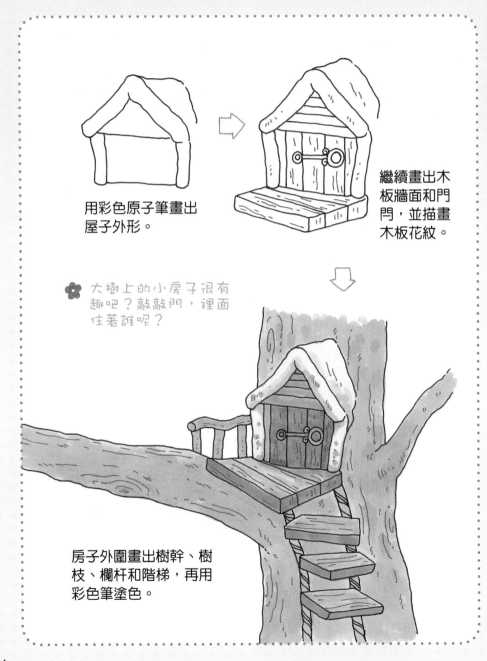

用彩色原子筆畫出
屋子外形。

繼續畫出木
板牆面和門
門，並描畫
木板花紋。

✿ 大樹上的小房子很有
趣吧？敲敲門，裡面
住著誰呢？

房子外圍畫出樹幹、樹
枝、欄杆和階梯，再用
彩色筆塗色。

泥牆小屋

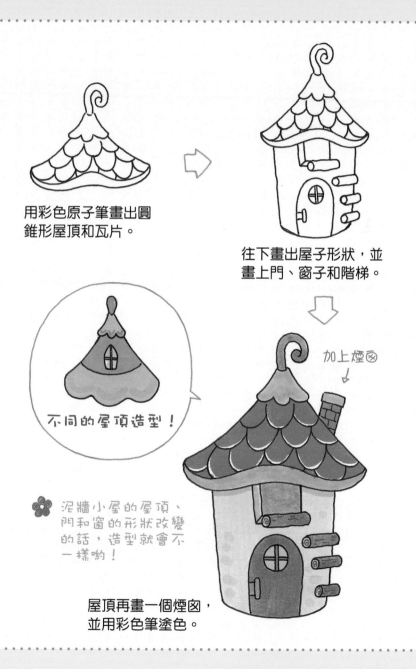

用彩色原子筆畫出圓錐形屋頂和瓦片。

往下畫出屋子形狀,並畫上門、窗子和階梯。

不同的屋頂造型!

加上煙囪

泥牆小屋的屋頂、門和窗的形狀改變的話,造型就會不一樣喲!

屋頂再畫一個煙囪,並用彩色筆塗色。

樹幹小屋

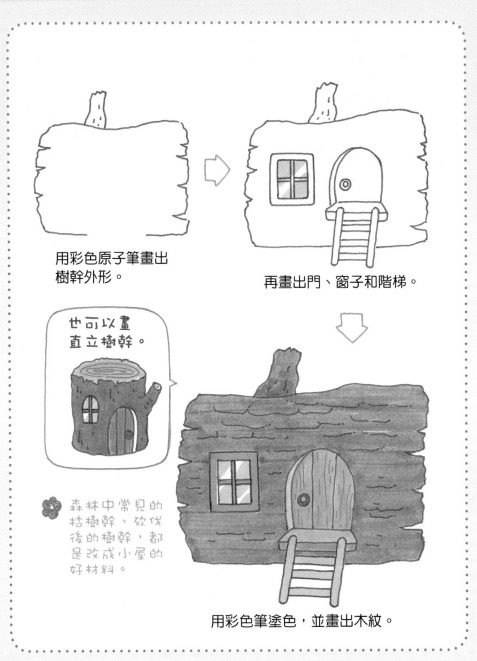

用彩色原子筆畫出
樹幹外形。

再畫出門、窗子和階梯。

也可以畫
直立樹幹。

森林中常見的
枯樹幹、砍伐
後的樹幹，都
是改成小屋的
好材料。

用彩色筆塗色，並畫出木紋。

茶壺小屋

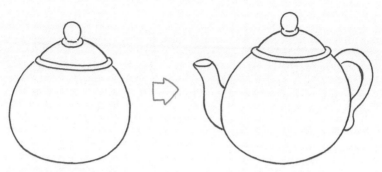

用彩色原子筆畫出
壺蓋和壺身。

再畫出壺嘴和把手。

除了茶壺，日常生
活中還有許多物
件，可以改成小
屋。例如：花盆、
帽子、鞋子……

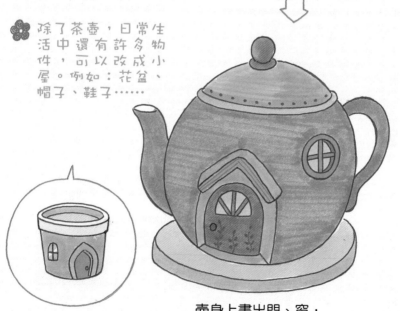

壺身上畫出門、窗，
再用彩色筆塗色。

花朵小屋

用彩色原子筆畫出花托和花瓣組成的屋頂。

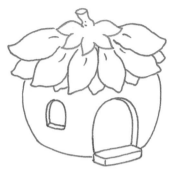

往下畫出屋子外形和門、窗、臺階輪廓。

畫花朵朝上也可以。

花朵的形狀、顏色千變萬化,可以畫出各種不同風格的屋頂。

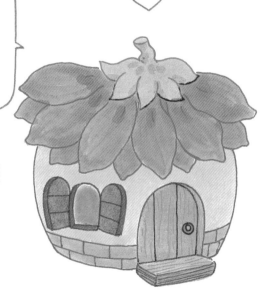

接著畫門板、窗扉和磚牆,再用彩色筆塗色。

葉片小屋

用彩色原子筆畫出樹枝＋
樹葉形狀的屋頂。

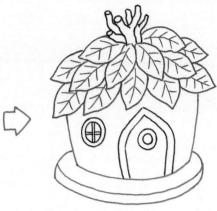

往下畫出屋子外形和門、窗、底座。

葉子形狀也
有多種變化。

葉子的外形、顏色
也很多樣，不同的
組合就能畫出不同
風格的屋頂。

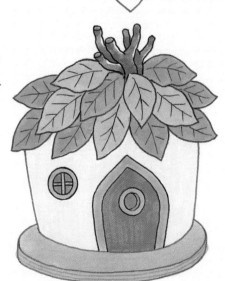

用彩色筆塗色。

各式小家具

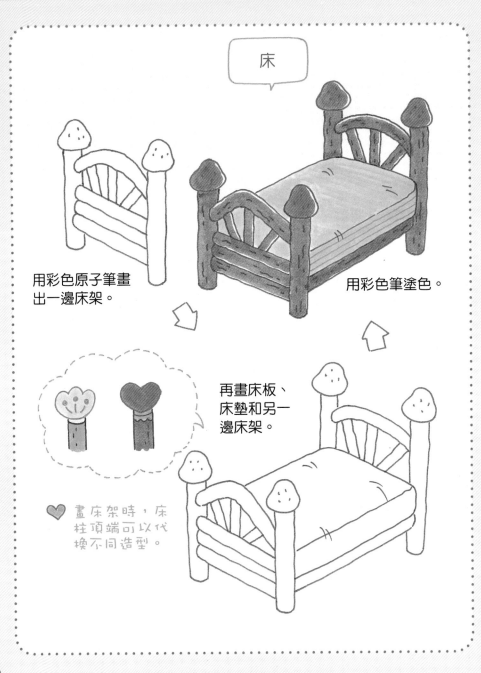

床

用彩色原子筆畫
出一邊床架。

用彩色筆塗色。

再畫床板、
床墊和另一
邊床架。

畫床架時，床
柱頂端可以代
換不同造型。

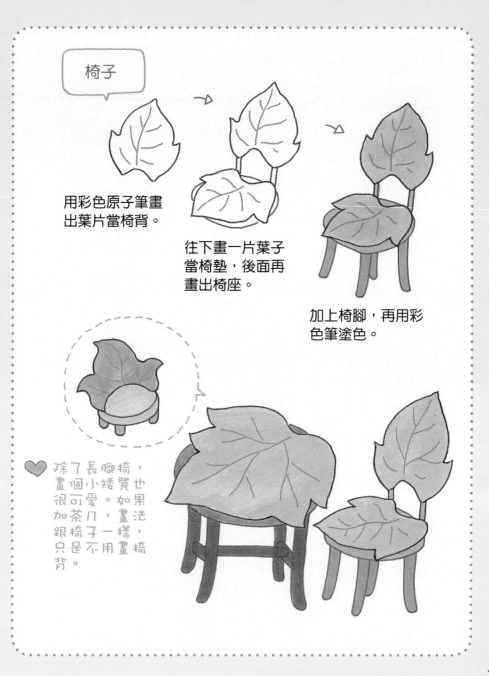

椅子

用彩色原子筆畫
出葉片當椅背。

往下畫一片葉子
當椅墊，後面再
畫出椅座。

加上椅腳，再用彩
色筆塗色。

除了畫個可愛茶几跟椅背。

長腳小矮凳，畫法一樣，椅

椅子也如果用

73

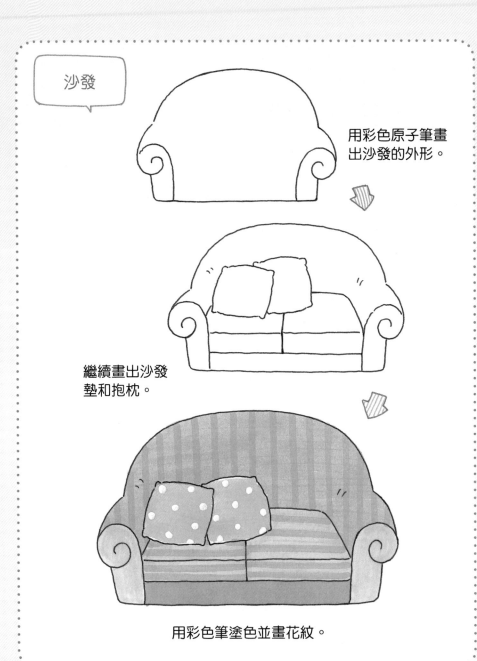

沙發

用彩色原子筆畫
出沙發的外形。

繼續畫出沙發
墊和抱枕。

用彩色筆塗色並畫花紋。

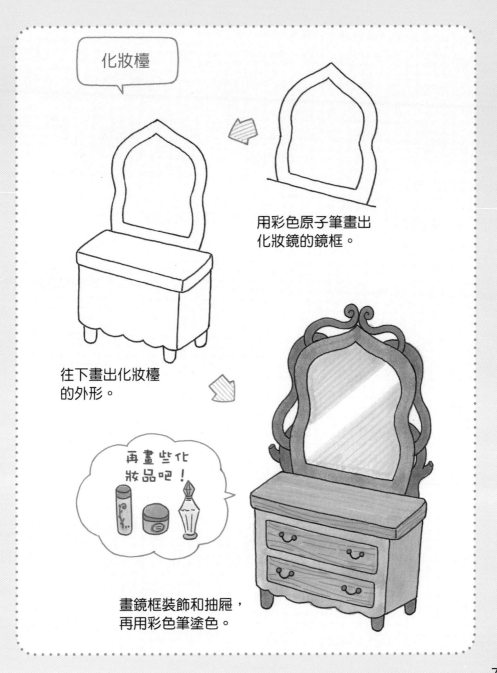

化妝檯

用彩色原子筆畫出
化妝鏡的鏡框。

往下畫出化妝檯
的外形。

再畫些化
妝品吧！

畫鏡框裝飾和抽屜，
再用彩色筆塗色。

居家生活用品

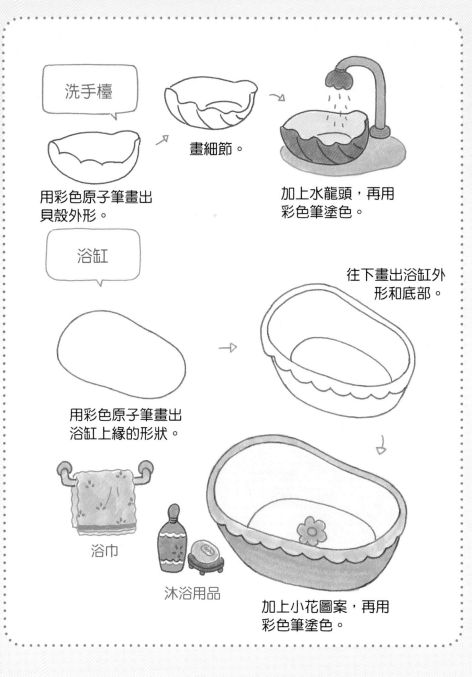

洗手檯

用彩色原子筆畫出
貝殼外形。

畫細節。

加上水龍頭，再用
彩色筆塗色。

浴缸

用彩色原子筆畫出
浴缸上緣的形狀。

往下畫出浴缸外
形和底部。

浴巾

沐浴用品

加上小花圖案，再用
彩色筆塗色。

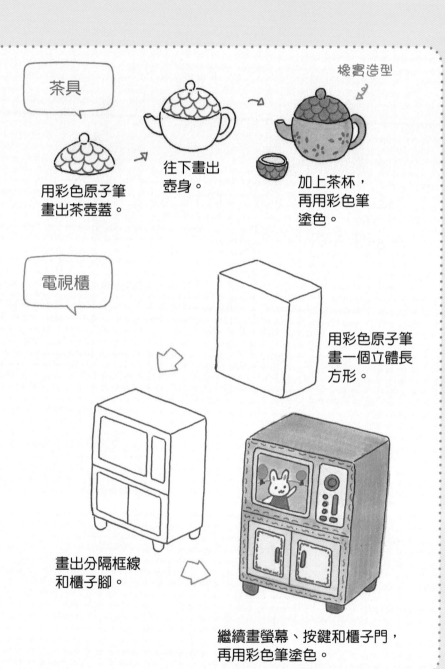

茶具

橡實造型

用彩色原子筆
畫出茶壺蓋。

往下畫出
壺身。

加上茶杯，
再用彩色筆
塗色。

電視櫃

用彩色原子筆
畫一個立體長
方形。

畫出分隔框線
和櫃子腳。

繼續畫螢幕、按鍵和櫃子門，
再用彩色筆塗色。

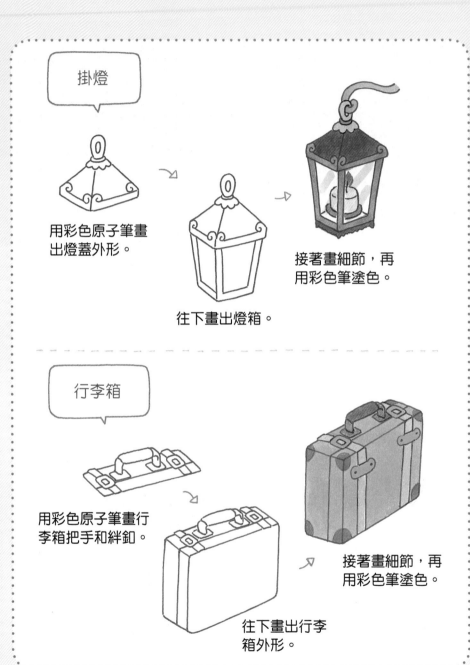

掛燈

用彩色原子筆畫
出燈蓋外形。

往下畫出燈箱。

接著畫細節，再
用彩色筆塗色。

行李箱

用彩色原子筆畫行
李箱把手和絆釦。

往下畫出行李
箱外形。

接著畫細節，再
用彩色筆塗色。

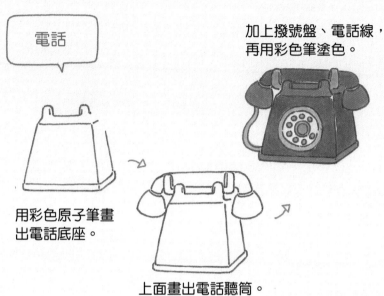

電話

加上撥號盤、電話線，
再用彩色筆塗色。

用彩色原子筆畫
出電話底座。

上面畫出電話聽筒。

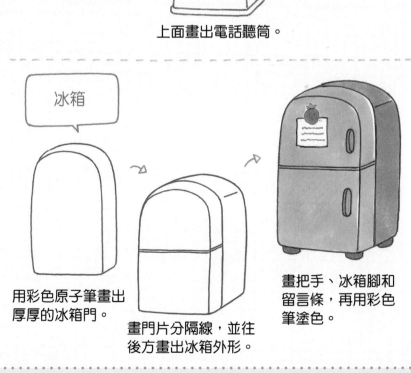

冰箱

用彩色原子筆畫出
厚厚的冰箱門。

畫門片分隔線，並往
後方畫出冰箱外形。

畫把手、冰箱腳和
留言條，再用彩色
筆塗色。

魔法廚房

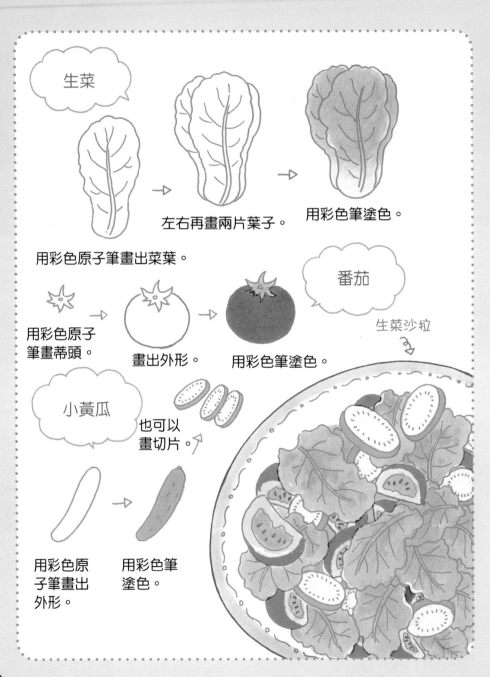

生菜

用彩色原子筆畫出菜葉。

左右再畫兩片葉子。

用彩色筆塗色。

番茄

用彩色原子筆畫蒂頭。

畫出外形。

用彩色筆塗色。

生菜沙拉

小黃瓜

也可以畫切片。

用彩色原子筆畫出外形。

用彩色筆塗色。

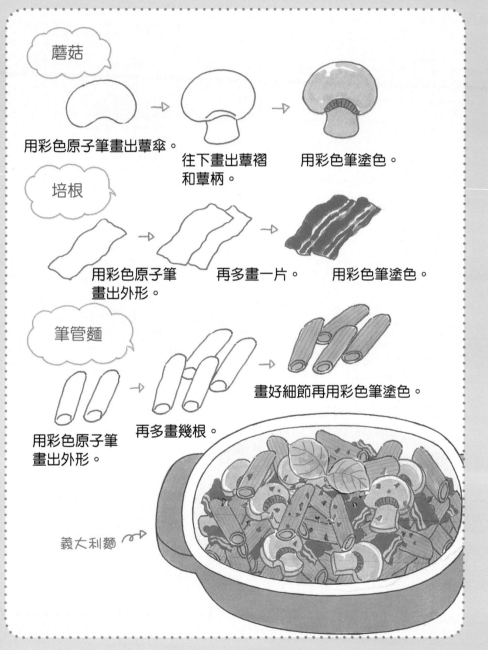

蘑菇

用彩色原子筆畫出蕈傘。

往下畫出蕈褶
和蕈柄。

用彩色筆塗色。

培根

用彩色原子筆
畫出外形。

再多畫一片。

用彩色筆塗色。

筆管麵

畫好細節再用彩色筆塗色。

用彩色原子筆
畫出外形。

再多畫幾根。

義大利麵

濃湯・冰淇淋

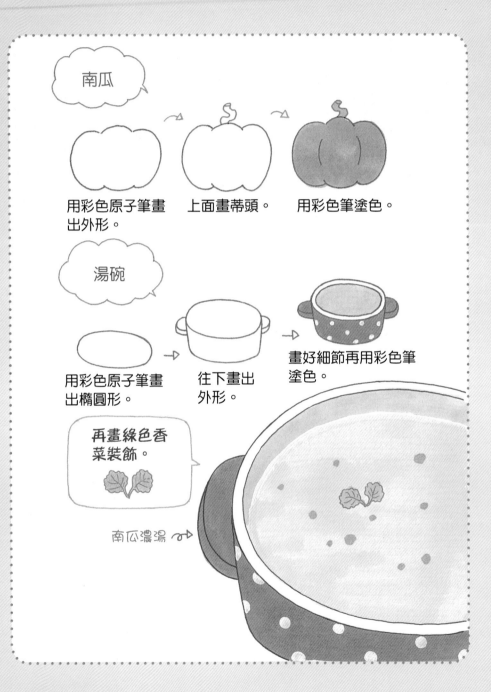

南瓜

用彩色原子筆畫出外形。

上面畫蒂頭。

用彩色筆塗色。

湯碗

用彩色原子筆畫出橢圓形。

往下畫出外形。

畫好細節再用彩色筆塗色。

再畫綠色香菜裝飾。

南瓜濃湯

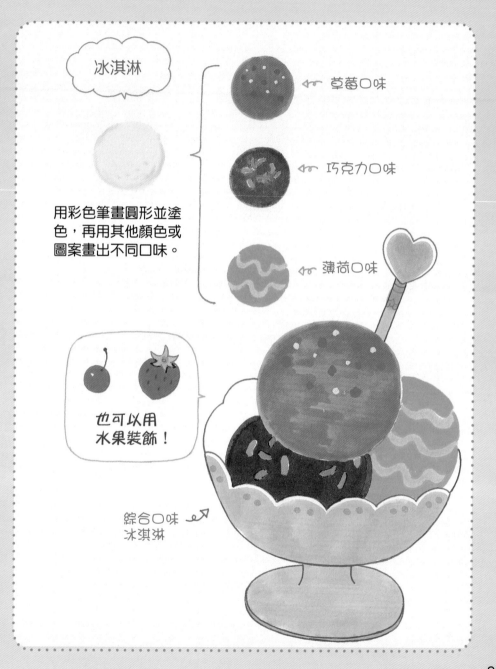

冰淇淋

← 草莓口味

← 巧克力口味

← 薄荷口味

用彩色筆畫圓形並塗
色,再用其他顏色或
圖案畫出不同口味。

也可以用
水果裝飾!

綜合口味 ↗
冰淇淋

蘋果派・小蛋糕

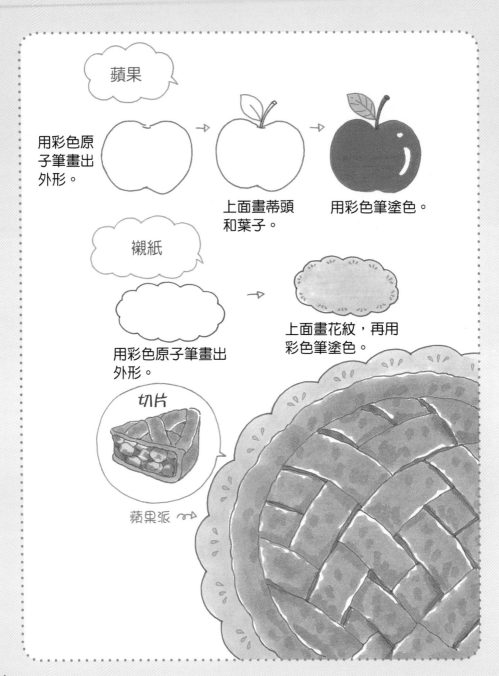

蘋果

用彩色原子筆畫出外形。

上面畫蒂頭和葉子。

用彩色筆塗色。

襯紙

用彩色原子筆畫出外形。

上面畫花紋，再用彩色筆塗色。

切片

蘋果派

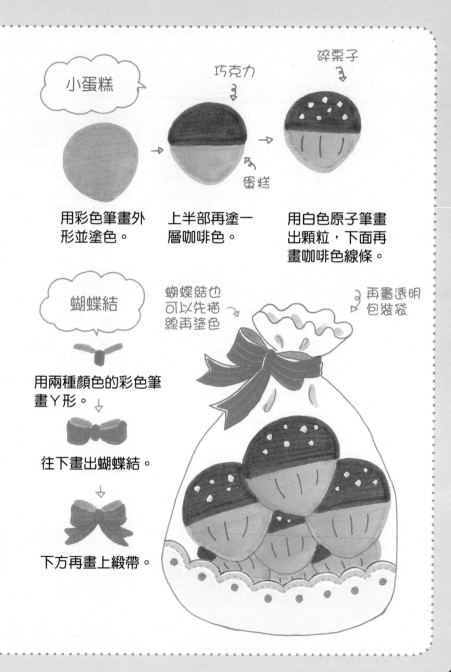

小蛋糕

用彩色筆畫外形並塗色。

巧克力

蛋糕

上半部再塗一層咖啡色。

碎栗子

用白色原子筆畫出顆粒，下面再畫咖啡色線條。

蝴蝶結

用兩種顏色的彩色筆畫Y形。

往下畫出蝴蝶結。

下方再畫上緞帶。

蝴蝶結也可以先描線再塗色

再畫透明包裝袋

咖啡・凍飲

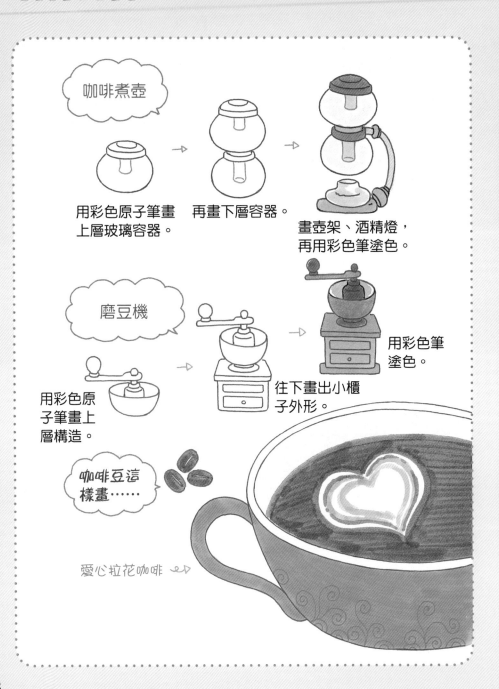

咖啡煮壺

用彩色原子筆畫
上層玻璃容器。

再畫下層容器。

畫壺架、酒精燈，
再用彩色筆塗色。

磨豆機

用彩色原
子筆畫上
層構造。

往下畫出小櫃
子外形。

用彩色筆
塗色。

咖啡豆這
樣畫……

愛心拉花咖啡

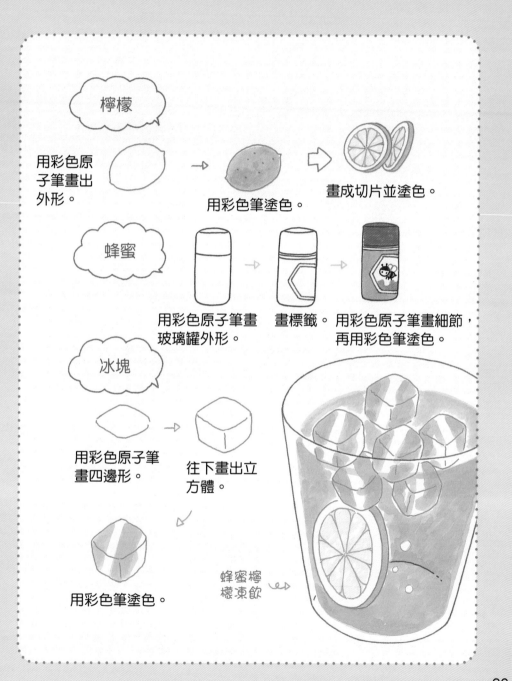

檸檬

用彩色原子筆畫出外形。

用彩色筆塗色。

畫成切片並塗色。

蜂蜜

用彩色原子筆畫玻璃罐外形。

畫標籤。

用彩色原子筆畫細節，再用彩色筆塗色。

冰塊

用彩色原子筆畫四邊形。

往下畫出立方體。

用彩色筆塗色。

蜂蜜檸檬凍飲

果醬・餅乾

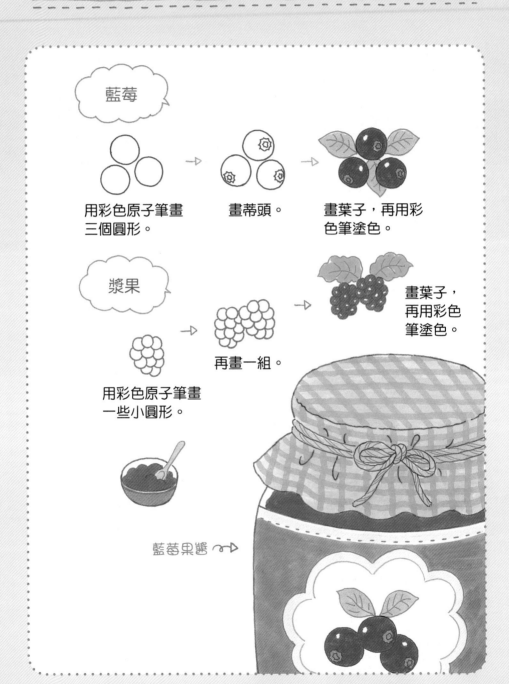

藍莓

用彩色原子筆畫
三個圓形。

畫蒂頭。

畫葉子，再用彩
色筆塗色。

漿果

用彩色原子筆畫
一些小圓形。

再畫一組。

畫葉子，
再用彩色
筆塗色。

藍莓果醬

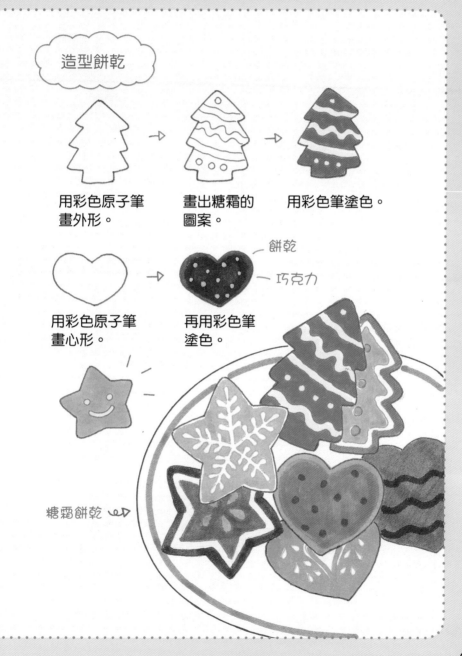

造型餅乾

用彩色原子筆
畫外形。

畫出糖霜的
圖案。

用彩色筆塗色。

用彩色原子筆
畫心形。

再用彩色筆
塗色。

餅乾

巧克力

糖霜餅乾

料理用具・餐具

鍋和壺畫畫看……

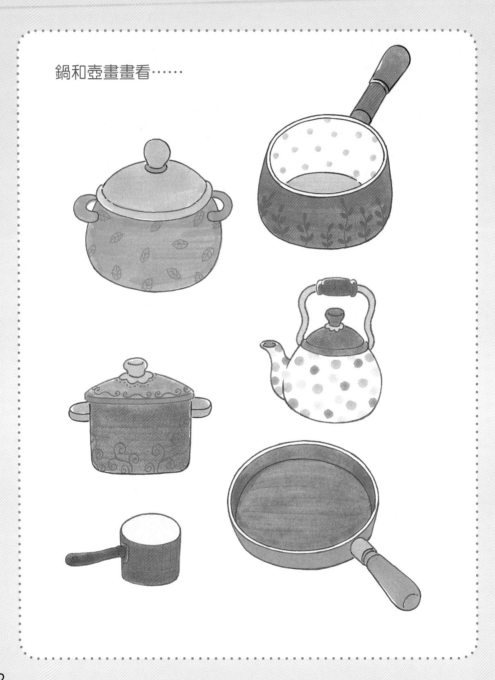

杯和盤畫畫看……

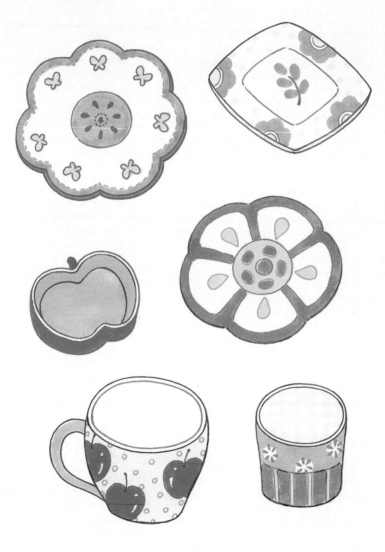

調味罐畫畫看……

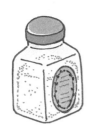

其他用具畫畫看……

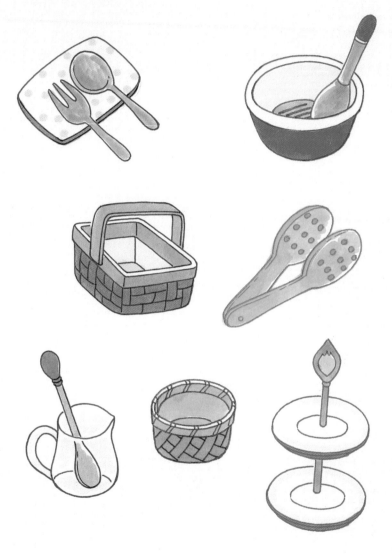

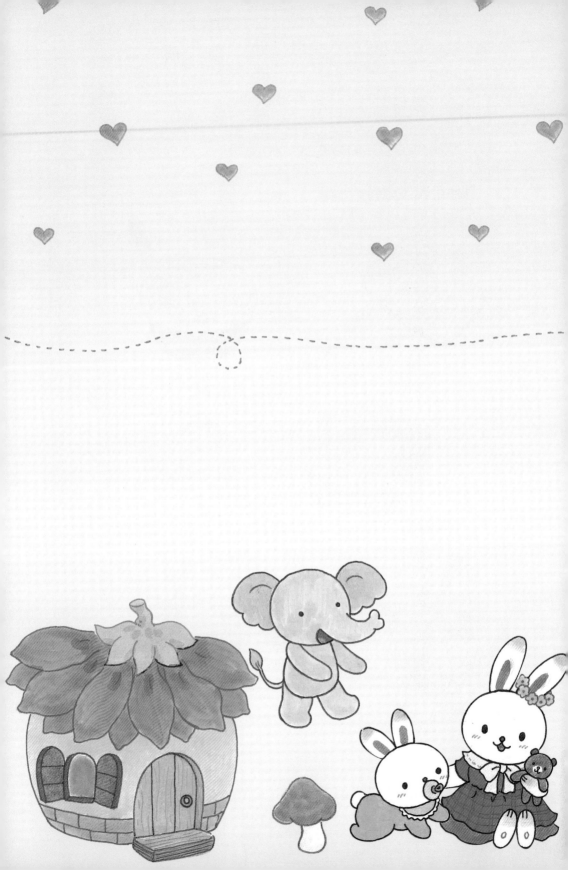

手作森林風療癒小物

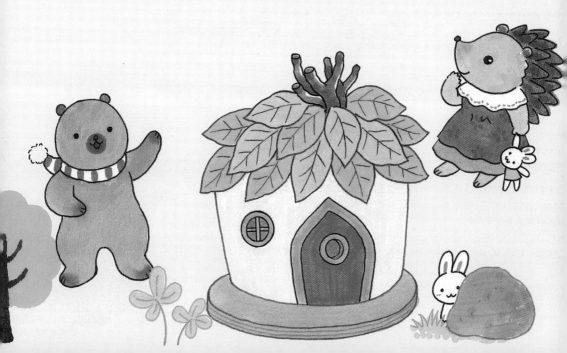

彩繪卡片和派對旗子

巧妙運用前面學會的插圖，就能變化出多種生活小物呢！

書籤／卡片　挖一個圓洞

剪掉兩邊尖角

畫好小插圖後，綁上細繩或緞帶

蝴蝶結卡片

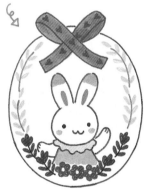

準備一條長緞帶。

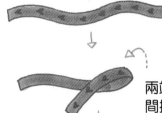

兩端往中間摺。

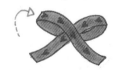

摺成蝴蝶結後，黏貼在畫好圖的卡片上。

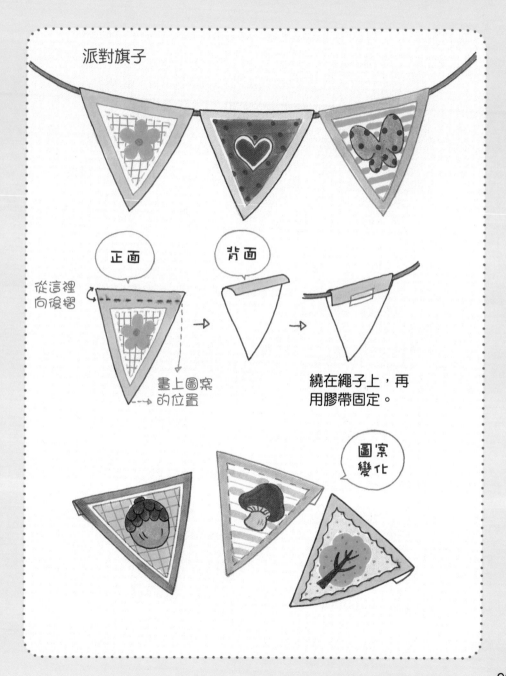

派對旗子

正面

背面

從這裡
向後摺

畫上圖案
的位置

繞在繩子上，再
用膠帶固定。

圖案
變化

彩繪小魚擺飾

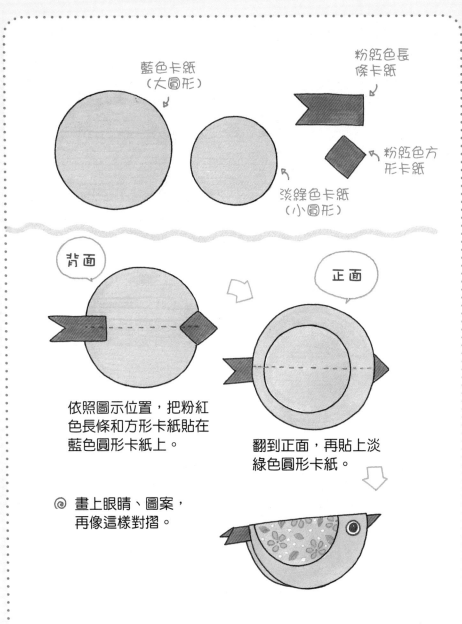

藍色卡紙
（大圓形）

粉肉色長
條卡紙

粉肉色方
形卡紙

淡綠色卡紙
（小圓形）

背面

正面

依照圖示位置，把粉紅
色長條和方形卡紙貼在
藍色圓形卡紙上。

翻到正面，再貼上淡
綠色圓形卡紙。

⊚ 畫上眼睛、圖案，
　 再像這樣對摺。

還可以試試各種配色和圖案喔！

彩繪小禮盒

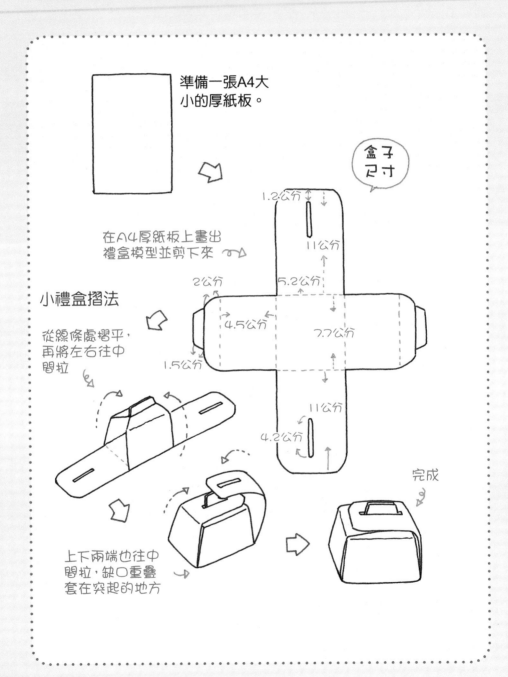

準備一張A4大小的厚紙板。

盒子尺寸

在A4厚紙板上畫出禮盒模型並剪下來

1.2公分

11公分

5.2公分

2公分

4.5公分

7.7公分

1.5公分

小禮盒摺法

從線條處摺平，再將左右往中間拉

11公分

4.2公分

上下兩端也往中間拉，缺口重疊套在突起的地方

完成

試試畫上不同的圖案吧！

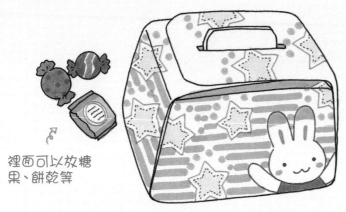

裡面可以放糖
果、餅乾等

＊紙盒必須在還沒有
　摺之前畫好圖案。

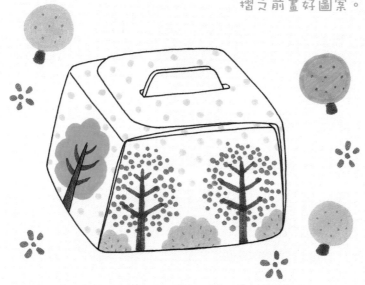

彩繪立體紙娃娃

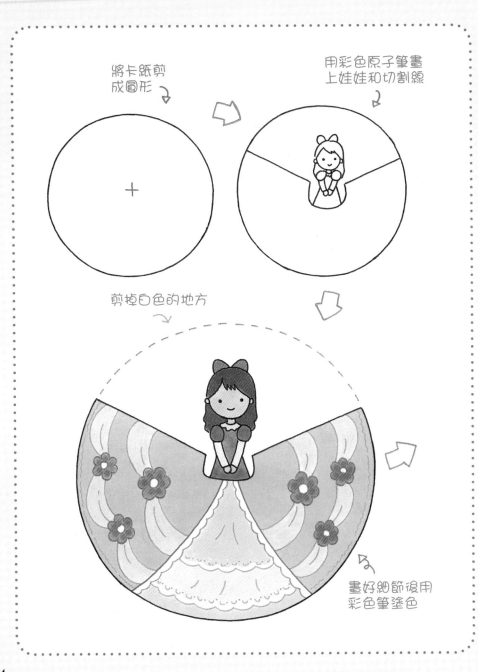

將卡紙剪
成圓形

用彩色原子筆畫
上娃娃和切割線

剪掉白色的地方

畫好細節後用
彩色筆塗色

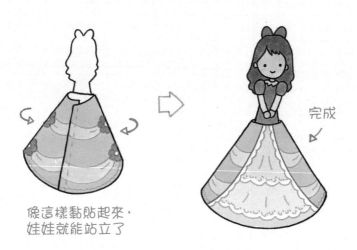

像這樣黏貼起來，
娃娃就能站立了

完成

剪掉白色
的地方

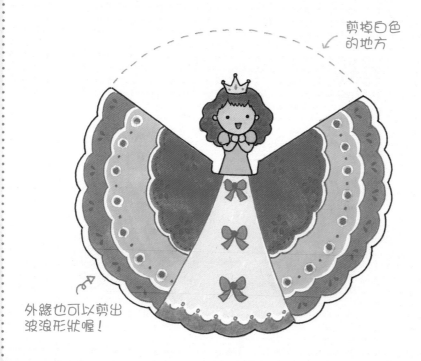

外緣也可以剪出
波浪形狀喔！

彩繪復活節彩蛋

 在蛋殼較寬的一端打個小洞，倒出蛋液再洗淨

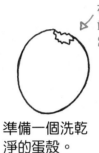

準備一個洗乾淨的蛋殼。

再找一個飲料瓶的蓋子。

小洞朝下

將蛋殼打洞的一端放在瓶蓋上。

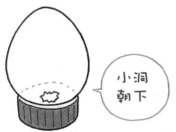

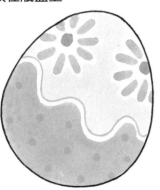

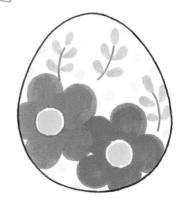

用彩色筆畫上圖案。

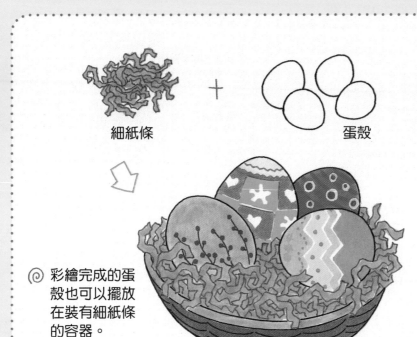

細紙條 ＋ 蛋殼

◎ 彩繪完成的蛋殼也可以擺放在裝有細紙條的容器。

用小籃子裝也可愛 〜〜

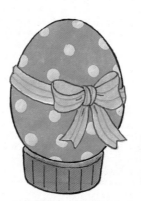

彩蛋綁上緞帶效果也不錯！

彩繪生日派對紙帽

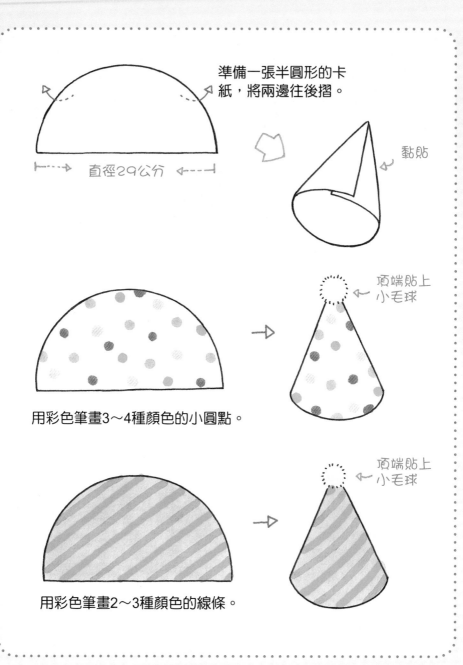

準備一張半圓形的卡紙，將兩邊往後摺。

直徑29公分

黏貼

頂端貼上小毛球

用彩色筆畫3～4種顏色的小圓點。

頂端貼上小毛球

用彩色筆畫2～3種顏色的線條。

彩繪紙杯墊

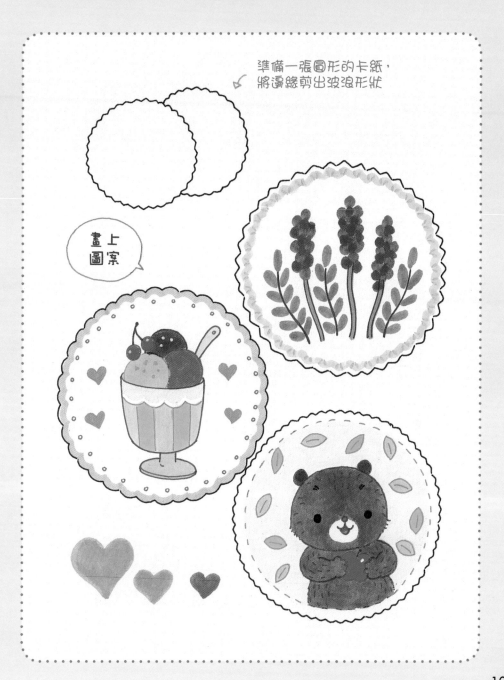

準備一張圓形的卡紙，
將邊緣剪出波浪形狀

畫上圖案

用珍珠板學做版印

準備材料＆工具

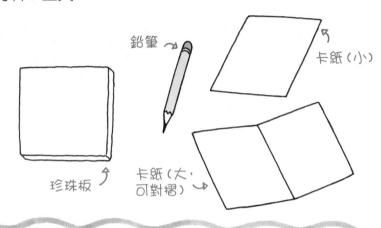

鉛筆

卡紙（小）

珍珠板

卡紙（大，可對摺）

鉛筆

壓

1　用鉛筆輕輕的在珍珠板上畫出圖案，再將畫好的線條往下壓出凹線。

2　珍珠板上的圖案線條用鉛筆壓凹後，再用彩色筆塗色，最好多塗幾次，讓顏色飽滿一點。

彩色筆

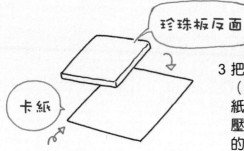

珍珠板反面

卡紙

卡紙要比珍珠
板大喔！

3 把珍珠板畫有圖案的一面
（正面）覆蓋在小張的卡
紙上，再稍微用力壓一
壓，讓圖案上的顏料平均
的轉印在卡紙上。

完成！

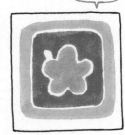

印好的作品跟珍珠板的
圖案會左右相反，壓凹
線的地方會反白，就像
是白色線條。

注意！

＊不要用原子筆在珍珠板上描線畫草稿，因為墨水
　會弄髒塗色。

＊簡單的圖案印出的效果比較好，所以不要畫得太
　複雜。

＊壓凹線時如果太用力，線條會變粗，圖案也不好
　看。

＊用彩色筆塗色後要盡快印在紙上，以免顏料乾掉
　印不出來。

珍珠板版印示範作品

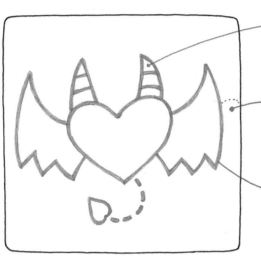

要塗色的地方不能畫得太小，才不會印不出來

圖案的線條跟珍珠板邊線要留出距離

黑線條部分就是要壓凹線的圖案，轉印後會變成白色線條

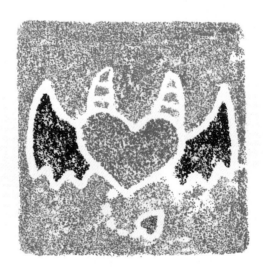

完成的作品。

＊左圖是示範作品的圖案，右圖是印出來的版印。

＊剪下完成的作品貼在大的卡紙上，再對摺，就是
　一張萬用的卡片了。

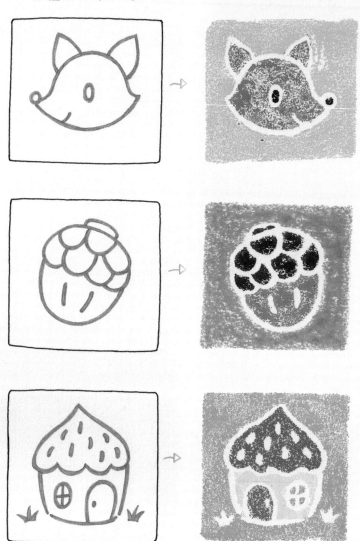

森林動物著色趣

快來為這些可愛的插圖
塗上繽紛色彩吧！完成
的作品可以剪下來做成
卡片或其他裝飾。

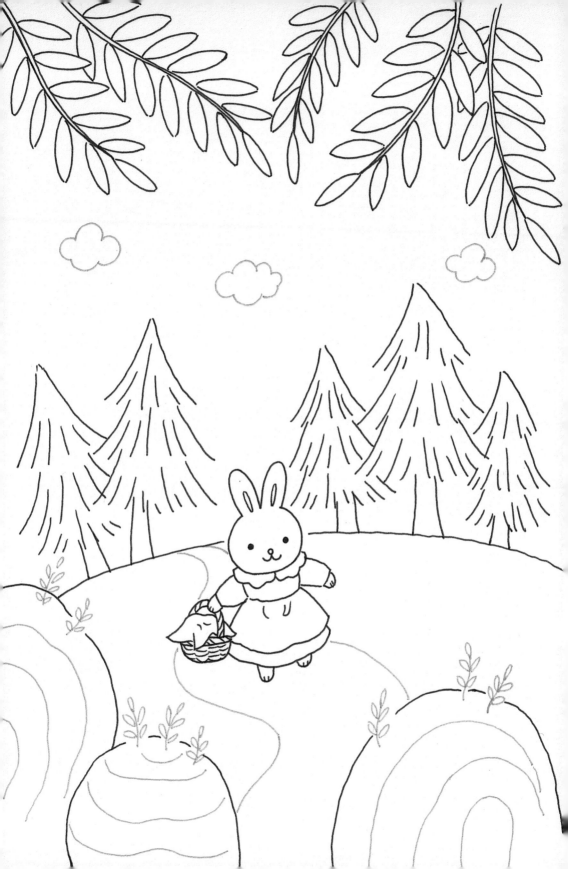

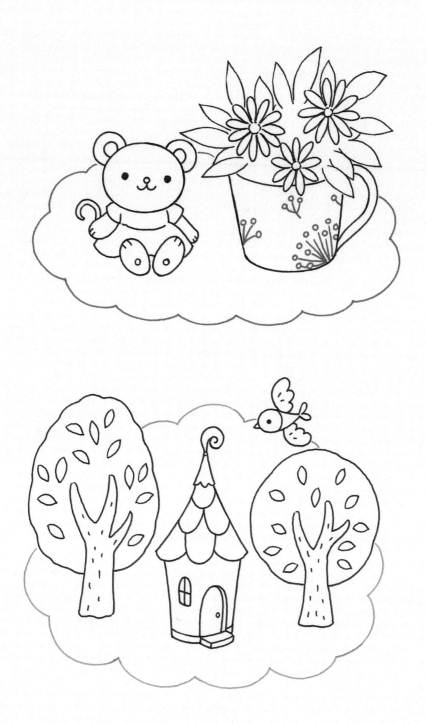

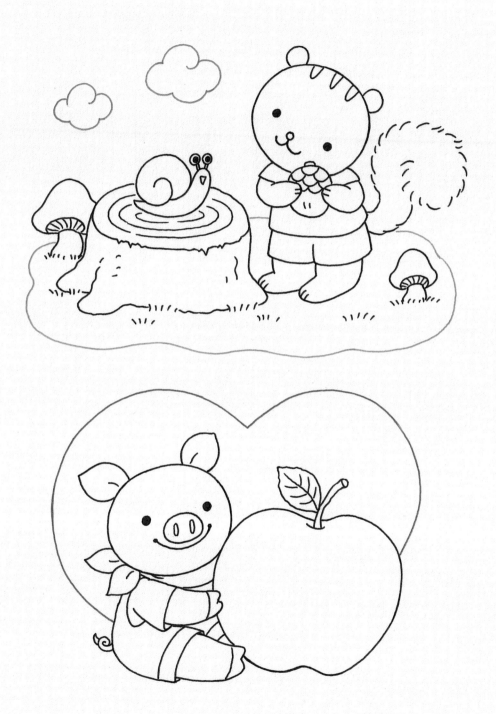

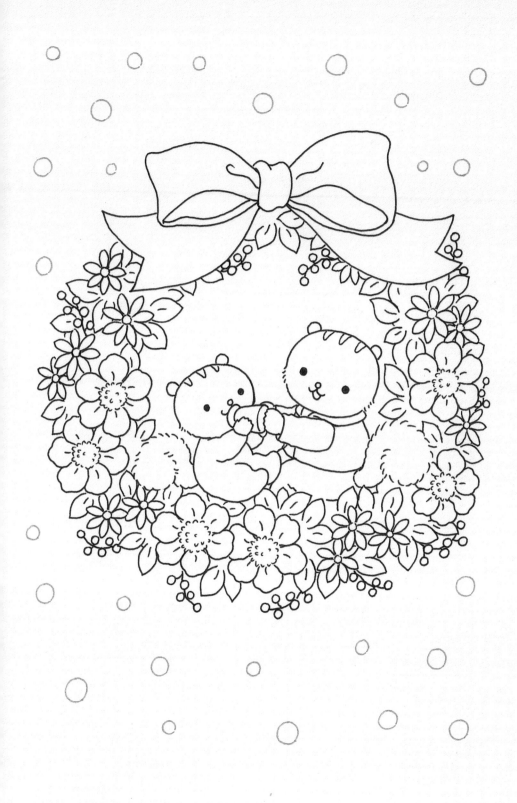

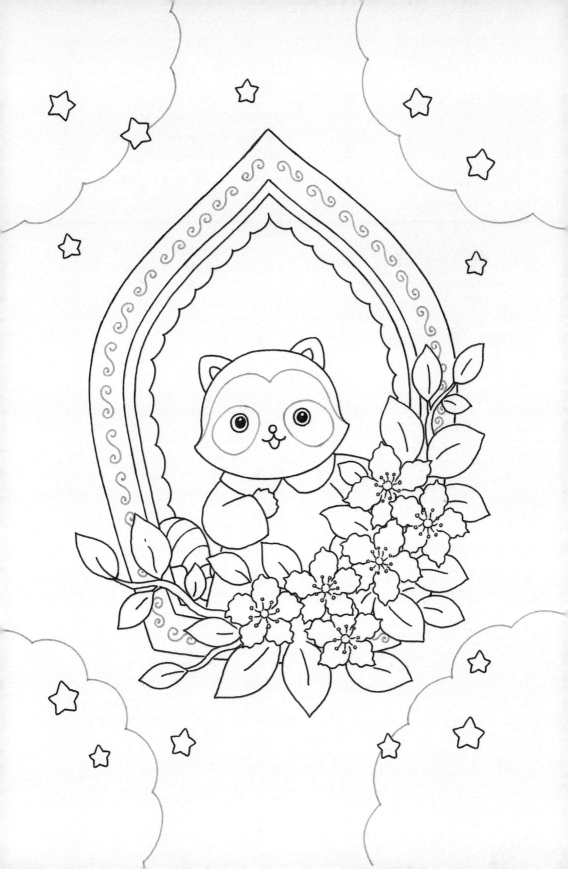

文房才藝教室 / 創意手繪
森林家族園遊繪

作　者：糖果嗡嗡
發行人：楊玉清
副總編輯：黃正勇
編　輯：許齡允、陳惠萍
美術設計：洸譜創意設計股份有限公司

出　版：文房(香港)出版公司
2018年9月初版一刷
定　價：HK$68
ISBN：978-988-8483-29-7

總代理：蘋果樹圖書公司
地　址：香港九龍油塘草園街4號
　　　　華順工業大廈5樓D室
電　話：(852) 3105 0250
傳　真：(852) 3105 0253
電　郵：appletree@wtt-mail.com

發　行：香港聯合書刊物流有限公司
地　址：香港新界大埔汀麗路36號
　　　　中華商務印刷大廈3樓
電　話：(852) 2150 2100
傳　真：(852) 2407 3062
電　郵：info@suplogistics.com.hk